全文注释版

灵飞经

姚泉名 编写

长江出版传媒

湖北美术出版社

图书在版编目（CIP）数据

灵飞经：全文注释版 / 姚泉名编写.—武汉：
湖北美术出版社，2018.5
ISBN 978-7-5394-9489-0

Ⅰ．①灵…
Ⅱ．①姚…
Ⅲ．①楷书—碑帖—中国—唐代
Ⅳ．① J292.24

中国版本图书馆 CIP 数据核字（2018）第 043975 号

责任编辑：肖志娅　张　韵
技术编辑：范　晶

策划编辑：墨点字帖
封面设计：墨点字帖

灵飞经：全文注释版　　　　　© 姚泉名　编写

出版发行：长江出版传媒　湖北美术出版社
地　　址：武汉市洪山区雄楚大道 268 号 B 座
邮　　编：430070
电　　话：（027）87391256　　　87679564
网　　址：http://www.hbapress.com.cn
E － mail：hbapress@vip.sina.com
印　　刷：武汉精一佳印刷有限公司
开　　本：787mm×1092mm　　　1/8
印　　张：6
版　　次：2018 年 5 月第 1 版　　2018 年 5 月第 1 次印刷
定　　价：34.00 元

出版说明

学习书法，必以古代经典碑帖为范本。但是，被我们当作学书范本的经典碑帖，往往并非古人刻意创作的书法作品，孙过庭《书谱》中说：「虽书契之作，适以记言」，碑帖的功能首先是记录文字、传递信息，即以实用为主。

碑，是一种石刻形式。墓碑则可能源于墓穴边用以辅助安放棺椁的大木，后来逐渐改为石制，并刻上文字，用于歌功颂德、记人记事，借此流传后世。书法中的『碑』泛指各种石刻文字，还包括摩崖刻石、墓志、造像题记、石经等种类。从碑石及金属器物上复制文字或图案的方法称为『拓』，复制品称为『拓片』，拓片是学习碑刻书法的主要资料。

帖，本指写有文字的帛制标签，后来才泛指名家墨迹，又称法书或法帖。把墨迹刻于木板或石头上即为『刻帖』，刻后可以复制多份，使之能够广为流传。唐以前所称的『帖』多指墨迹法书，唐以后所称的『帖』多指刻帖的拓片，而非真迹。帖的内容较为广泛，包括公私文书、书信、文稿、诗词、图书抄本等。

学习书法，固然以范字为主要学习对象，但碑帖的文本内容与书法往往互为表里，不可分割。丰碑大碣，内容严肃，如封禅、祭祀、颁布法令、颂扬德政等，其字体也较为庄重，读其文，才能更好地体会其文字主题。尺牍、诗文，往往因情生文，如表达问候、寄托思念、感慨世事等，明其意，才能更好地体会笔墨所表达的情感志趣。文字中所记载的人物生平可资借鉴得失，历史事件可以补史书之不足，气节情怀可以感人肺腑，妙语美文可以发超然之雅兴。了解碑帖内容，不仅可以增长知识，熟悉文意，体会作者的思想感情，还有助于加深对其书法艺术的理解，让我们以融汇文史哲、贯通书画印的新视角，来更好地鉴赏和弘扬悠久灿烂的中华文化。

墨点字帖推出的经典碑帖『全文注释版』系列，精选具有代表性的经典碑帖善本，彩色精印。碑刻附缩小全拓图，配有碑帖局部或整体原大拉页。特邀湖北省中华诗词学会常务副秘书长姚泉名先生对碑帖释文进行全注全译。释文采用简体字，择要注音。原文为异体字的直接改为简体字，通假字、错字、脱字、衍字等在注释中说明。原文残损不可见的，以『□』标注；虽不可见但文字可考的，标注文字于『□』内。注释主要针对不易理解的字词，注明本义或在文中含义，一般不做考证。释文有异文的，一般不做校改，对文意影响较大的在注释中酌情说明。全文以直译和意译相结合的方法进行翻译，力求简明通俗。对原作上钤盖的鉴藏印章择要注解，释读印文，说明出处。

希望本系列图书能帮助读者更全面深入地了解经典碑帖的背景和内容，从而提升学习书法的兴趣和动力，进而在书法学习上取得更多的收获。

简 介

《灵飞经》，道教上清派经典。《汉武帝内传》中称『五帝六甲灵飞之术』可以『请命延算，长生久视，驱策众灵，役使百神』。今《道藏》中有《上清琼宫灵飞六甲左右上符》及《上清琼宫灵飞六甲箓》二种，合称《灵飞经》，或为魏晋时人所撰。

唐人小楷《灵飞经》墨迹，共九页四十三行，每页高二十点八厘米，宽八点九厘米，现藏于美国纽约大都会艺术博物馆。明代时为董其昌收藏，陈元瑞向董其昌借来《灵飞经》，刻入《渤海藏真》丛帖。陈、董二人之间有过几次抵押往来，最终陈元瑞归还《灵飞经》后，手中还保留有四十三行墨迹。《灵飞经》墨迹至今仅存此四十三行，其余部分却在辗转流传中散佚了。

《灵飞经》传世刻本中，以『渤海本』为最早。『渤海本』内容为《琼宫五帝内思上法》《灵飞六甲内思通灵上法》及《上清琼宫阴阳通真秘符》，包含『四十三行墨迹本』中的三十一行，经文后还刻有董其昌跋语。『渤海本』刻于精心打磨的条石之上，摹刻极精，由于能够再现原迹神采，且文字较多，历来被认为是诸刻本中之最佳者。『望云楼本』，由清谢恭铭所刻。谢恭铭生于书香门第，为乾隆丁未（1787）科进士。他藏书甚富，藏书之处称『望云楼』，又汇刻历代书家名作为《望云楼集帖》，第一卷中即有『四十三行墨迹本』的刻帖。据记载，谢恭铭是从吴余山处借得《灵飞经》真迹上石，此刻本与今天所见的『四十三行墨迹本』相同，可见确实是依墨迹刻成。此刻本刻工精良，墨迹的很多细节都被准确刻出，所以被认为是最接近真迹的刻本，可惜仅有四十三行。『滋蕙堂本』，由曾恒德于乾隆三十三年（1768）刻入《滋蕙堂帖》。此刻本翻刻自『渤海本』，笔画较『渤海本』更肥，有失于原作的灵秀劲健，显得更为中正匀稳，在清代中后期深受世人喜爱，流传甚广，当时参加科举考试的读书人多以此为习字范本。曾氏翻刻此帖时，伪造了一些鉴藏印和名家题跋，可谓画蛇添足。

《灵飞经》原迹本无落款，董其昌定为锺绍京所书，实无确切证据。锺绍京为唐代书法家、收藏家，是三国时著名书法家锺繇的十七世孙，传世作品极少，与《灵飞经》并不相似。启功先生认为是唐代以抄写经书为职业的『经生』所写。

自魏晋至唐，写经体书法佳作，一些经卷堪称书法佳作，《灵飞经》便是其中的佼佼者。

观《灵飞经》墨迹，灵动飘逸而又沉着端庄，笔画舒展，结构匀称，意态生动，神采焕然。《灵飞经》笔画细腻精致，富于变化。起笔多露锋，撇画迅疾飘逸，形态各异，或顺势，或逆势，一任自然。长横舒展醒目，提按清晰，短横虽短，也有俯仰之变。竖画浑厚有力，直中寓弧，向背有势。

或长或短，或曲或直，或出锋或回锋。平捺伸展而不出锋，斜捺则多用反捺，出锋凌厉。字形整体稍扁，横向笔画伸展，纵向上下紧凑。笔画间笔势流畅，呼应痕迹处处可见，时有牵丝荡漾，更添流美。虽为抄写经书，但此墨迹章法生动，气息自然，行间疏朗，大小参差，毫无刻板雷同之感。

笔锋于笔画间的使转、起倒，清晰可见，细察其行云流水之处，不仅可知唐人笔法，更可由此上窥二王堂奥。

传世写经还有多种精品，如《转轮圣王经》，也传为锺绍京所写；国诠书《善见律》，为官方写经，《灵飞经》与它们相比不仅毫不逊色，而且略胜一筹。传世写经多为佛经，而《灵飞经》为道经，较为少见。综合而言，《灵飞经》实为传世小楷珍品，其墨迹更是蕴含『度人金针』的书家至宝。

本书将《渤海藏真帖》刻本与墨迹合为一册，彩色精印，并附墨迹原大全图，是学习小楷的上佳范本。

獲宮五帝內思上法

常以正月二月甲乙之日平旦沐浴齋戒入
室東向叩齒九通平坐思東方東極玉真青
帝君諱雲拘字上伯衣服如法乘青雲飛輿
從青要玉女十二人下降齋室之內手執通
靈青精玉符授與地身地便服符一枚微祝

日

琼宫五帝[1] 内思上法[2] 常以正月 二月甲乙之日[3] 平旦[4] 沐浴斋戒[5] 入室东向 叩齿[6] 九通 平坐[7] 思东方东极玉真青帝君 讳[8]云拘 字上伯 衣服如法 乘青云飞舆[9] 从青要[10] 玉女十二人 下降斋室[11]之内 手执通灵[12] 青精[13] 玉符[14] 授与兆身[15] 兆便服符一枚 微祝[16]曰 青上帝君 厥[17]讳云拘 锦帔[18]青裙 游回虚无[19] 上晏[20] 常阳[21] 洛景[22]九崵[23] 下降我室 授我玉符 通灵致真[24] 五帝齐躯[25] 三灵[26]翼景[27] 太玄[28]扶舆[29] 乘龙驾云 何虑何忧 逍遥太极[30] 与天同休[31] 毕 咽炁[32]九咽 止 四月 五月丙丁之日 平旦 入室南向 叩齿九

1

【注释】

① 琼宫五帝：指天宫的东方东极玉真青帝君、南方南极玉真赤帝君、西方西极玉真白帝君、北方北极玉真黑帝君、中央中极玉真黄帝君。

② 内思上法：以存思观想来修炼的无上道法。

③ 甲乙之日：天干有"甲乙"的日子。古以天干地支相配记录日序，循环记录。

④ 平旦：清晨。

⑤ 斋戒：独居、素食、戒酒，以示诚敬。

⑥ 叩齿：牙齿上下相碰击。古代的一种养生之法。

⑦ 平坐：安坐。

⑧ 讳：旧指死去的帝王或尊长的名字。

⑨ 飞舆（yú）：飞车。

⑩ 要：同"腰"。

⑪ 斋室：斋戒时的居室。

⑫ 通灵：与神灵相通。

⑬ 青精：指东方青帝。

⑭ 玉符：符箓，道家的神秘文书。

⑮ 兆身：指修行者本人。

⑯ 微祝：暗中祷告。

⑰ 厥：代词，他的。

⑱ 锦帔：古代披在肩背上的服饰。

⑲ 虚无：实而若虚，有而若无，无所不在，又无形可见。

⑳ 晏：安定。

㉑ 常阳：永恒的清阳之气。

㉒ 洛景：洒下祥光。

㉓ 九嵎（yú）：九方。嵎，同"隅"。

㉔ 致真：修真得道。

㉕ 齐躯：同列。

㉖ 三灵：指日、月、星。

㉗ 翼景：分列祥光。

㉘ 太玄：指太玄玉女。

㉙ 扶舆：盘旋而上。

㉚ 太极：天宫、仙界。

㉛ 休：吉庆。

㉜ 咽炁（qì）：服气修行之法。炁，同"气"。

青上帝君厥讳云拘锦帔青帝遊迴虚无上

晏常阳洛景九嵎下降我室授我玉符通灵

敬真五帝齐躯三灵翼景太玄扶舆乘龙駕

云何虑何忧逍遥太极兴天同休平咽炁九

咽止

四月五月丙丁之日平旦入室南向叩齿九

通　平坐　思南方南极玉真赤帝君　讳丹容　字洞玄　衣服如法　乘赤云飞舆　从绛宫玉女十二人　下降斋室之内　手执通灵赤精①　玉符　授与兆身　兆便服符一枚　微祝曰
赤帝玉真②　丹锦③　绯罗④　法服⑤　洋洋⑥　出清入玄⑦　晏景⑧　常阳　回降我庐⑨　授我丹章⑩　通灵致真　变化万方　玉女翼真⑪　五帝齐双⑫　驾乘朱凤⑬　游戏太空　永
保五灵⑭　日月齐光　毕　咽炁八过　止　七月　八月庚辛之日　平旦　入室西向　叩齿九通　平坐　思西方西极玉真白帝君　讳浩庭　字素罗　衣服如法　乘素云飞舆　从太
素玉女十二人　下降斋室之内　手执通灵白精⑮　玉符　授

通平坐思南方南極玉真赤帝君諱丹容字
洞玄衣服如法乘赤雲飛輿從絳宮玉女十
二人下降齋室之內手執通靈赤精玉符授
與地身地便服符一枚微祝日
赤帝玉真厥諱丹容丹錦緋羅法服洋洋出
清入玄晏景常陽迴降我廬授我丹章通靈
焱真變化萬方玉女翼真五帝齋雙駕乘朱

3

鳳遊戲太空永保五靈日月齋光畢咽熙八

過止

七月八月庚辛之日平旦入室西向叩齒九

通平坐思西方西撇玉真白帝名諱浩庭字

素羅衣服如法乘素雲飛輿從太素玉女十

二人下降齋室之內手執通靈白精玉符授

与兆身　兆便服符一枚　微祝曰　白帝玉真　号曰浩庭　素罗①　飞裙　羽盖②　郁青　晏景常阳　回驾④　上清　流真⑥　曲降⑦　下鉴⑧　我形　授我玉符　为我致灵⑨　玉女扶舆

五帝降轩⑩　飞云羽翠⑪　升入华庭⑫　三光同晖　八景⑬　长并⑭　毕　咽炁六过　止　十月　十一月壬癸之日　平旦　入室北向　叩齿九通　平坐　思北方北极玉真黑帝君

讳玄子　字上归　衣服如法　乘玄云飞舆　从太玄玉女十二人　下降斋室之内　手执通灵黑精⑮　玉符　授与兆身　兆便服符一枚　微祝曰　北帝黑真　号曰玄子　锦帔罗裙　百和⑯

交起　徘徊上清　琼宫之里　回真⑰　下降　华光⑱　焕彩　授我

與兆身地便服符一枚微祝曰

白帝玉真号曰浩庭素羅飛希羽盖鬱青宴

景常陽迴駕上清流真曲降下鑒我形授我

玉符為我致靈玉女扶輿五帝降軒飛雲羽

翠昇入華庭三光同睴八景長并畢咽炁六

過止

十月十一月壬癸之日平旦入室北向叩齒

【注释】
① 素罗：白色纱罗。
② 羽盖：以鸟羽为饰的车盖。
③ 郁青：芳馥而青翠。
④ 回驾：车驾回旋。
⑤ 上清：道家所称的三清境之一，上清灵宝天尊所居的仙境。
⑥ 流真：飞仙。
⑦ 曲降：俯降。
⑧ 鉴：审查。
⑨ 致灵：通灵。
⑩ 軿（píng）：有帷盖的车子。
⑪ 翠：翠鸟。
⑫ 华庭：天庭。
⑬ 八景：八彩之景色。
⑭ 并：具备。
⑮ 黑精：指北方黑帝。
⑯ 百和：百和香，由各种香料合成的香。
⑰ 回真：返回本真之相。
⑱ 华光：美丽的光彩。

九道平坐思北方北極玉真黑帝君諱玄子

字上帔衣服如法乘玄雲飛輿從太玄玉女

十三人下降齋室之内于手執通靈黑精玉符、

授與地身地便服符一枚微祝曰

北帝黑真号曰玄子錦帔羅帬百和交起俳

個上清瓊宫之裏迴真下降華光煥彩授我

靈符百關通理玉女侍衛年同劫紀五帝齊
景永保不死畢咽炁五過止
三月六月九月十二月戊己之日平旦入室
向太歲叩齒九通平坐思中央中極玉真黃
帝君諱文梁字緫歸衣服如法乘黃雲飛輿
從黃素玉女十二人下降齋室之內手執通
靈黃精玉符授與地身地便服符一枚微祝曰

靈符①百關 通理②玉女侍卫 年同劫纪③ 五帝齐景④ 永保不死 毕 咽炁五过 止 三月 六月 九月 十二月戊己之日⑤ 平旦 入室 向太岁 叩齿九通 平坐 思中央中极玉真黄帝君 讳文梁 字总归 衣服如法 乘黄云飞舆 从黄素玉女十二人 下降斋室之内 手执通灵黄精⑥ 玉符 授与兆身 兆便服符一枚 微祝曰 黄帝玉真 总御⑦ 四方周流⑧无极⑨ 号曰文梁 五彩交焕 锦帔罗裳 上游玉清 徘徊常阳 九曲华关⑩ 流⑪看琼堂⑫ 乘云⑬骋辔⑭ 下降我房 授我玉符 玉女扶将⑮ 通灵致真 洞达⑯无方⑰ 八景同舆⑱ 五帝齐光 毕 咽炁十二过 止 灵飞⑲六甲⑳内思通灵上法

7

【注释】

① 百关：人体各个部位。

② 通理：通达有序。

③ 劫纪：同佛教之"劫波"，极久远的时间。

④ 景：祥瑞。

⑤ 太岁：古代天文学中为纪年的方便而假设的星名，其运行的方向与岁星（即木星）正相反。

⑥ 黄精：指中央黄帝。

⑦ 总御：统领。

⑧ 周流：周游。

⑨ 无极：无边际。

⑩ 华关：华美的天官门关。

⑪ 流：像水流那样流动不定。

⑫ 琼堂：美玉所建的高堂。

⑬ 乘云：驾云。

⑭ 骋辔（pèi）：纵马奔驰。

⑮ 扶将：搀扶，扶持。

⑯ 洞达：洞彻，透彻地了解。

⑰ 无方：没有边际。

⑱ 八景同舆：八景舆，传说中仙人所乘的车名。

⑲ 灵飞：道家指养生之术。

⑳ 六甲：六个天干为"甲"的日子，即甲子、甲戌、甲申、甲午、甲辰、甲寅。

黄帝玉真揔御四方周流無極号曰文梁五彩交煥錦帔羅裳上遊玉清徘徊常陽九曲華關流看瓊堂乗雲騁轡下降我房授我玉符玉女扶將通靈致真洞達無方八景同輿五帝齊光畢咽炁十二過止

靈飛六甲内思通靈上法

凡修六甲上道當以甲子之日平旦墨書白
紙太玄宮玉女左靈飛一旬上符沐浴清齋
入室北向六拜叩齒十二通頹眽十符祝如
上法畢平坐閉目思太玄玉女十真人同服
玄錦帔青羅飛華之帬頭並積雲三角髻餘
髮散垂之至齊手執玉精神虎之符共乘黑
翮之鳳白鸞之車飛行上清晏景常陽迴真

凡修六甲上道① 當以甲子之日 平旦 墨書白紙太玄宮玉女左靈飛一旬上符 沐浴清齋② 入室 北向六拜 叩齒十二通 頓服③ 十符 祝如上法 畢 平坐閉目 思太玄玉女
十真人④ 同服玄錦帔 青羅⑤ 飛華⑥之裙 頭並⑦ 頹雲⑧ 三角髻 餘髮散垂之至腰 手執玉精⑨ 神虎之符 共乘黑翮⑩之鳳 白鸞⑪之車 飛行上清 晏景常陽 回真下降
兆身中 兆便心念甲子一旬玉女 諱字如上⑫ 十真玉女悉⑬ 降兆形 仍叩齒六十通⑭ 咽液⑮六十過 畢 微祝曰 右飛左靈 八景華清⑯ 上植琳房⑰ 下秀丹瓊⑱ 合度⑲ 八紀⑳ 攝御㉑
萬靈 神通㉒ 積感 六氣㉓ 煉精㉔ 雲宮㉕ 玉華㉖ 乘虛㉗ 順生㉘ 錦帔羅裙 霞映紫庭㉙ 腰帶虎

9

【注释】
① 上道：玄妙之道。
② 清斋：素食。
③ 顿服：一次性服食。
④ 太玄玉女十真人：此道法要观想的"上清琼宫灵飞六甲玉女"共有六十位，分为六部，此处即指甲子太玄宫左灵飞玉女部十人，下文不再赘述。参见《上清琼宫灵飞六甲左右上符》。
⑤ 青罗：青色丝织物。
⑥ 飞华：飞花。
⑦ 并：并排挽扎。
⑧ 颓云：柔软的云。常以喻指女子松柔的发髻。
⑨ 玉精：美玉。
⑩ 翮（hé）：羽毛。
⑪ 鸾：传说中的凤凰一类的神鸟。
⑫ 讳字如上：原文或有缺漏，参见《上清琼宫灵飞六甲左右上符》。
⑬ 悉：全部。
⑭ 六十通：依下文，或应为"六通"。
⑮ 咽液：咽下唾液。
⑯ 华清：太清。
⑰ 琳房：炼丹房的美称。
⑱ 丹琼：红色的美玉。
⑲ 合度：合乎法度。
⑳ 八纪：八维，指四方和四隅。
㉑ 摄御：总揽。
㉒ 神通：通过神灵而感应沟通。
㉓ 六气：天地四时之气。
㉔ 炼精：修炼精气。
㉕ 云宫：道者的居室。
㉖ 玉华：仙女名。
㉗ 乘虚：指腾空飞行。
㉘ 顺生：顺应天道。
㉙ 紫庭：神仙所住宫阙。

玉華乘虛順生錦帔羅帬霞映紫庭霄帶虎

度八紀攝御萬靈神通積感六氣鍊精雲宮

右飛左靈八景華清上植琳房下秀丹瓊合

液六十過畢微祝日

如上十真玉女悉降地形仍叩齒六十通咽

下降入地身中地便心念甲子一旬玉女諱字

書絡羽建青手執神符流金火鈴揮邪却魔
保我利貞制勅眾袄萬惡泯平同遊三元迴
老及嬰坐在立亡侍我六丁猛獸衛身從人
朱兵呼吸江河山岳積傾立致行廚金醴玉
漿牧束虎豹叱咤幽冥役使鬼神朝伏千精
所願從心萬事刻成分道散軀恣意化形上
補真人天地同生耳聰目鏡徹視黃寧六甲

书①
络羽建青③
手执神符 流金④
火铃⑤ 挥邪⑥ 却魔⑦
保我利贞⑧ 制敕⑨ 众妖 万恶泯平⑩
同游三元⑪ 回老⑫ 反婴 坐在立亡⑬ 侍我六丁⑭
呼吸江河⑯ 山岳颓倾 立致行厨⑰ 金醴⑱ 玉浆⑲ 收束⑳ 虎豹 叱咤㉑ 幽冥㉒ 役使鬼神 朝伏千精㉓ 所愿从心 万事刻成㉔ 分道散躯㉕ 恣意化形 猛兽卫身⑮ 从以朱兵 上补真人 天地同生
建青③ 手执神符
耳聪目镜㉖ 彻视黄宁㉗ 为我使令㉘ 毕 乃开目 初存思㉙ 之时 当平坐 接手㉚ 于膝上 勿令人见 见则真光㉛ 不一 思虑伤散 戒之㉜ 上补真人 天地同生 甲戌日 平旦 黄书黄
素宫玉女左灵飞一句㉝ 上符 沐浴入室 向太岁 六拜 叩齿十二通 顿服一句十符 祝如上法 毕 平坐闭目 思黄素

【注释】

① 虎书：传说中的一种字体。
② 络羽：捆扎羽毛。此指仙人的羽衣。
③ 建青：戴着青玉道冠。
④ 流金：涂饰泥金。
⑤ 火铃：道士所用的法器。
⑥ 挥邪：挥斥邪恶。
⑦ 却魔：除去妖魔。
⑧ 利贞：和谐贞正。
⑨ 制敕：制服训诫。
⑩ 泯平：消灭太平。
⑪ 三元：道教指天、地、水。
⑫ 回老：由衰老恢复青春。
⑬ 坐在立亡：指神仙来去迅捷之法术。
⑭ 六丁：道教认为六丁（丁卯、丁巳、丁未、丁酉、丁亥、丁丑）为阴神，为天帝所役使，道士则可用符箓召请，以供驱使。
⑮ 朱兵：传说中的神兵。
⑯ 呼吸江河：呼吸如江河奔流，形容气势盛大。
⑰ 行厨：神仙出行所携带的饮食。
⑱ 金醴：美酒。
⑲ 玉浆：神话中的仙人饮料。
⑳ 收束：收服约束。
㉑ 叱咤：怒斥。
㉒ 幽冥：地府。
㉓ 精：妖怪。
㉔ 刻成：完成。刻，通"克"。
㉕ 散躯：变化出很多身躯。
㉖ 目镜：眼睛明净。
㉗ 彻视黄宁：指修道成功。
㉘ 令：使唤。
㉙ 存思：观想。
㉚ 接手：扶手。
㉛ 真光：真纯之光。
㉜ 戒：防备。
㉝ 句：应为"旬"。

玉女爲我使令畢乃開目初存思之時當平坐接手於脉上勿令人見見則真光不一思慮傷散戒之

甲戌日平旦黃書黃素宮玉女左靈飛一旬上符沐浴入室向太歲六拜叩齒十二通頓服一旬十符祝如上法畢平坐閉目思黃素

玉女十真同服黄錦帔紙羅飛羽希頭並積
雲三角髻餘髮散之至晢手執神虎之符乘
九色之鳳白鸞之車飛行上清晏景常陽迴
真下降入地身中地便心念甲戌一旬玉女
諱字如上十真玉女悉降地形仍叩齒六通
洇液六十過畢祝如前太玄之文
甲申之日平旦白書黄紙太素宮玉女左靈

玉女十真 同服黄锦帔 紫罗飞羽裙 头并颓云三角髻 余发散之至腰 手执神虎之符 乘九色之凤 白鸾之车 飞行上清 晏景常阳 回真下降 入兆身中 兆便心念甲戌一

旬玉女 讳字如上 十真玉女悉降兆形 仍叩齿六通 洇①液六十过 毕 祝如前太玄之文 甲申之日 平旦 白书黄纸太素宫玉女左灵飞一旬上符 沐浴入室 向西六拜 叩

齿十二通 顿服一旬十符 祝如上法 毕 平坐闭目 思太素玉女十真 同服白锦帔 丹罗华裙 头并颓云三角髻 余发散之至腰 手执神虎之符 乘朱凤白鸾之车 飞行

上清 晏景常阳 回真下降 入兆身中 兆便心念甲申一旬玉女 讳

【注释】

① 洇：应为"咽"。

飛一旬上符沐浴入室向西六拜叩齒十二

通頃服一旬十符祝如上法畢平坐閉目思

太素玉女十真同服白錦帔丹羅華帬頭並

積雲三角髻餘髮散之至霄手執神虎之符

乘朱鳳白鸞之車飛行上清晏景常陽迴眞

下降入地身中地便心念甲申一旬玉女諱

字如上　十真玉女悉降兆形　仍叩齿六通　咽液六十过　毕　祝如太玄之文　甲午之日　平旦　朱书绛宫玉女右灵飞一旬上符　沐浴入室　向南六拜　叩齿十二通　顿服一

旬十符　祝如上法　毕　平坐闭目　思绛宫玉女十真　同服丹锦帔　素罗飞裙　头并颓云三角髻　余发散之至腰　手执玉精金虎之符　乘朱凤白鸾之车　飞行上清　晏景常阳

回真下降　入兆身中　兆便心念甲午一旬玉女　讳字如上　十真玉女悉降兆身　仍叩齿六通　咽液六十过　毕　祝如太玄之文　甲辰之日　平旦　丹书拜精宫玉女右灵飞一旬上

符　沐浴入室　向本命① 六拜　叩齿十二通

字如上十真玉女悉降坦形仍叩齿六通咽

液六十過畢祝如太玄之文

甲午之日平旦朱書絳宫玉女右靈飛一旬

坐符沐浴入室向南六拜叩齒十二通頓服

一旬十符祝如上法畢平坐閉目思絳宫玉

女十真同服丹錦帔素羅飛希頭並積雲三

角髻餘髮散之至舂手執玉精金虎之符乘

15

【注释】

① 本命：指本命神。

朱凤白鸾之车飞行上清晏景常阳迴真下

降入地身中地便心念甲午一旬玉女讳字

如上十真玉女悉降地身仍叩齿六通咽液

六十过毕祝如太玄之文

甲辰之日平旦丹书拜精宫玉女右灵飞一

旬上符沐浴入室向本命六拜叩齿十二通

頓服、一旬十符祝如上法畢平坐閉目思拜
精玉女十真同服紫錦帔碧羅飛華帬頭並
積雲三角髻餘髮散之至臍手執金虎之符
乘黃翩之鳳白鸞之車飛行上清晏景常陽
迴真下降入地身中地便心念甲辰一旬玉
女諱字如上十真玉女悉降地身仍叩齒六通
咽液六十過畢祝如太玄之文

执金虎之符　乘青翩之凤
白鸾之车　飞行上清
晏景常阳　回真

灵飞一旬上符　沐浴入室
向东六拜　叩齿十二通
顿服一旬十符　祝如上法
毕　平坐闭目　思青要玉女十真
同服紫锦帔　丹青飞裙
头并颓云三角髻　余发散之至腰　手

顿服一旬十符　祝如上法　毕
平坐闭目　思拜精玉女十真　同服紫锦帔
碧罗飞华裙　头并颓云三角髻
余发散之至腰　手执金虎之符　乘黄翩之凤
白鸾之车　飞行上清
晏景常阳　回真下降　入兆身中　兆便心念甲辰一旬玉女
讳字如上　十真玉女悉降兆身
仍叩齿六通　咽液六十过
毕　祝如太玄之文
甲寅之日　平旦　青书青要宫玉女右

甲寅之日平旦青書青要宫玉女右靈飛一

旬上符沐浴入室向東六拜叩齒十二通頃

服一旬十符祝如上法畢平坐閉目思青要

玉女十真同服紫錦帔丹青飛飛希頭並積雲

三角髻餘髮散之至膺手執金虎之符乘青

闕之鳳白鸞之車飛行上清晏景常陽迴眞

下降入地身中地便心念甲寅一旬玉女下讳
字如上十真玉女悉降地身仍叩齿六通咽
液六十過畢祝如太玄之文
行此道忌淹汙經死喪之家不得與人同牀
寝衣服不假人禁食五辛及一切肉又對近
婦人尤禁之甚令人神盋魂亡生邪失性炎
及三世死為下鬼常當燒香於寝牀之首也

下降　入兆身中　兆便心念甲寅一旬玉女　讳字如上　十真玉女悉降兆身　仍叩齿六通　咽液六十过　毕　祝如太玄之文　行此道　忌① 淹污② 经死丧之家　不得与人同床寝③

衣服不假④ 人　禁食五辛⑤ 及一切肉　又对近⑥ 妇人尤禁之甚⑦ 令人神丧⑧ 魂亡　生邪失性⑨ 灾⑩ 及三世　死为下鬼⑪ 常当烧香于寝床之首也　上清琼宫玉符⑫ 乃是太极上

宫四真人　所受于太上　之道　当须精诚洁心⑭ 澡除⑮ 五累　遗⑯ 秽污⑰ 之尘浊⑱ 杜⑲ 淫欲之失正⑳ 目存六精　凝思玉真㉑ 香烟散室　孤身幽房㉒ 积毫累著　和魂㉓ 保中㉔ 上

仿佛五神㉕ 游生三宫㉖ 豁㉗ 空竟㉘ 于常辈㉙ 守寂默㉚ 以感通㉛ 者　六甲之神㉜ 不逾年而降已也　子能

上清瓊宫玉符乃是太极上宫四真人所受

於太上之道當須精誠潔心澡除五累遺穢

汙之塵濁杜淫欲之失正日存六精凝思玉

真香煙散室孤身幽房積毫累著者和魂保中

彷佛五神遊生三宮窬空竞於常辈守寂默

以感通者六甲之神不踰年而降己也子能

精修此道　必破券①登仙矣　信而奉者为灵人②　不信者将身没③九泉④　矣　上清六甲　虚映⑥之道　当得至精⑦至真之人　乃得行之　行之既速　致通降⑧而灵气⑨易发　久勤

修之　坐在立亡　长生久视⑩　变化万端　行厨卒⑪　致⑫也　九疑⑬　真人⑭　韩伟远　昔受此方于中岳⑮　宋德玄　德玄者　周宣王⑯　时人　服此灵飞六甲得道　能一日行三千里　数⑰

变形为鸟兽　得真灵⑱之道　今在嵩高⑲　伟远久随之　乃得受法　行之道成　今处九疑山　其女子⑳有郭勺药　赵爱儿　王鲁连等　并受此法而得道者　复数十人　或游玄

洲㉑　或处东华方诸台㉒　今见在也　南岳㉓　魏夫人㉔

精修此道必破券登仙矣信而奉者為靈人

不信者將身沒九泉矣

上清六甲虛映之道當得至精至真之人乃

得行之既速致通降而靈氣易發久勤

修之坐在立亡長生久視變化萬端行廚卒

致也

九疑真人韓偉遠昔受此方於中岳宋德玄

【注释】

① 破券：破俗世之身。
② 灵人：仙人。
③ 没：死。
④ 九泉：比喻地下最深处。
⑤ 上清六甲：指《上清琼宫灵飞六甲左右上符》。
⑥ 虚映：虚实变化。
⑦ 精：精诚。
⑧ 通降：通滞降淤。
⑨ 灵气：仙灵之气。
⑩ 长生久视：道家指长生不老。
⑪ 卒：同"猝"，突然。
⑫ 致：招致。
⑬ 九疑：九嶷山，在湖南省南部。
⑭ 真人：道家称存养本性或修真得道的人，多用作称号。
⑮ 中岳：嵩山，在河南省西部。
⑯ 周宣王：姬静，西周第十一代君主。
⑰ 数：多次，指经常。
⑱ 真灵：神仙。
⑲ 嵩高：指嵩山。
⑳ 女子：女弟子。
㉑ 玄洲：神话中的十洲之一，在北海之中。
㉒ 东华方诸台：传说仙人东王公又称东华帝君，居东海方诸山。
㉓ 南岳：衡山，在湖南省。
㉔ 魏夫人：魏华存（251—334），晋代女道士，上清派所尊第一代宗师，中国道教四大女神之一。又称紫虚元君南岳魏夫人。

徒玄老居宣王時人服此靈飛六甲得道隱

一旦行三千里數變形為鳥獸得真靈之道

今在嵩高偉遠久隨之乃得受法行之道成

今憂九疑山其女子有郭勺藥趙愛兒王魯

連等並受此法而得道者復數十人或遊玄

洲或憂東華方諸臺今見在也南岳魏夫人

言此云郭勺药者汉度辽将军阳平郭骞女

也少好道精诚真人因授其六甲赵爱见者

幽州刺史刘虞别驾渔阳赵谈师也好道得

尸解后又受此符王鲁连者魏明帝城门校

尉范陵王伯纲女也亦学道一旦忽委婿李

子期入陆浑山中真人又授此法子期司

州魏人清河王传者也其常言此妇狂走云

言此云 郭勺药者 汉度辽将军① 阳平② 郭骞女也 少好道 精诚真人因授其六甲 赵爱儿者 幽州刺史刘虞③ 别驾④ 渔阳⑤ 赵该姊也 好道 得尸解⑥ 后又受此符 王鲁

连者 魏明帝⑦ 城门校尉⑧ 范陵⑨ 王伯纲女也 亦学道 一旦忽委婿⑩ 李子期 入陆浑山⑪ 中 真人又授此法 子期者 司州⑫ 魏人 清河王⑬ 传⑭ 者也 其常言此妇狂走⑮ 云

一旦失所在⑯ 上清琼宫阴阳通真秘符 每至甲子及余甲日 服上清太阴符十枚 又服太阳符十枚 先服太阴符也 勿令人见之 宁与人千金 不与人六甲阴 正此之谓 服

二符 当叩齿十二通 微祝曰

23

【注释】

①度辽将军：官名。三品杂号将军。

②阳平：地名。在河南、山东、安徽三省交界处。

③刘虞：应为"刘虞妻"。刘虞（？—193），东海郯（今山东省郯城县）人，东汉末年政治家。

④别驾：官名。州刺史的佐吏。

⑤渔阳：地名。在今北京市密云区西南。

⑥尸解：道教语。指修道者遗弃形骸而成仙。

⑦魏明帝：曹叡（204—239），字元仲，三国时期曹魏的第二位皇帝。

⑧城门校尉：官名。掌管京师城门守卫。

⑨范陵：地名。

⑩委婿：下嫁。

⑪陆浑山：在河南省洛阳市。

⑫司州：地名。三国魏以京师周围地区为司州，官署在河南省洛阳市东。

⑬清河王：古代封爵。

⑭传：疑为"傅"，辅佐。

⑮狂走：乱跑。

⑯失所在：不知去了哪里。

一旦失所在

上清瓊宮陰陽通真祕符

每至甲子及餘甲日服上清太陰符十枚又

服太陽符十枚先服太陰符也勿令人見之

寧與人千金不與人六甲陰正此之謂

服二符當叩齒十二通徽祝曰

五帝上真六甲玄靈陰陽二炁元始所生總
統萬道撿滅遊精鎮魂固魄五內華榮常使
六甲運俊六丁為我降真飛雲紫軿乘空駕
浮上入玉庭畢脈符咽液十二過止

符　陽

符　陰

五帝上真① 六甲玄灵② 阴阳二炁 元始③ 所生 总统④万道 捡灭⑤ 游精⑥ 镇魂⑦ 固魄⑧ 五内⑨ 华荣 常使六甲 运役六丁 为我降真⑩ 飞云紫軿 乘空驾浮⑪ 上入玉庭⑫ 毕 服符 咽液十二过 止 阳符 阴符 朱书 太玄玉女灵珠 字承翼 墨书 太玄玉女兰修 字清明 右此六甲阴 阳符 当与六甲符俱服⑬ 阳曰朱书符 阴曰墨书符 祝如上法

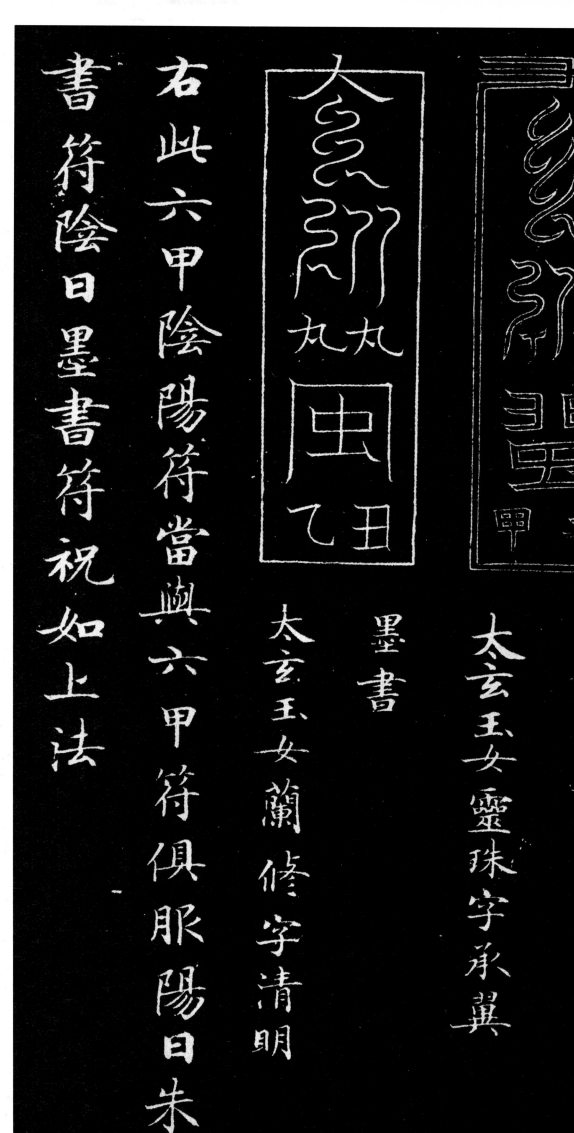

【注释】

① 上真：真仙。

② 玄灵：神灵。

③ 元始：指本原。

④ 总统：总管。

⑤ 捡灭：收拾。

⑥ 游精：游神、游心。

⑦ 镇魂：安定神魂。

⑧ 固魄：稳固精魄。

⑨ 五内：指五脏。

⑩ 降真：神仙降临。

⑪ 驾浮：驾车在空中飞过。

⑫ 玉庭：仙人的居所。

⑬ 俱服：一起服用。

书符阴日墨书符祝如上法

右此六甲阴阳符当与六甲符俱服阳日朱

墨书

太玄玉女兰修字清明

朱书

太玄玉女灵珠字承翼

26

欲令人恒斋戒忌血秽若污慢所奉不尊道法者殒为下鬼敬护之者长生朁泄之者凋零吞符咀嚼取朱字之津液而吐出滓著香火中勿符纸内胃中也

欲令人恒①斋戒 忌血秽 若污慢②所奉 不尊道法者 殒③为下鬼 敬护④之者长生 朁泄⑤之者凋零⑥ 吞符咀嚼 取朱字之津液⑦而吐出滓⑧ 著⑨香火中 勿符纸内⑩胃中也

行此道 忌淹污 经死丧之家 不得与人同床寝 衣服不假人 禁食五辛及一切肉 又对近妇人尤禁之甚 令人神丧魂亡 生邪失性 灾及三世 死为下鬼 常当烧香于寝床之首也

上清琼宫玉符 乃是太极上宫四真人所受于太上之道 当须精诚洁心 澡除五累 遗秽污之尘浊 杜淫欲之失正 目存六精 凝思玉真 香烟散室 孤身幽房 积毫累著 和魂保中

真香烟散室孤身幽房积毫累著和魂保中

於太上之道当须精诚洁心澡除五累遗秽

汙之尘浊淫欲之失正目存六精凝思玉

上清琼宫玉符乃是太极上宫四真人所受

及三世死為下鬼常當烧香於寝牀之首也

妇人尤禁之甚令人神丧魂亡生邪失性灾

寝衣服不假人禁食五辛及一切肉又對近

行此道忌淹汙經死丧盦之家不得與人同牀

28

仿佛五神遊生三宮窅空競於常輩守寂默
以感通者六甲之神不踰年而降已也子能
精修此道必破券登仙矣信而奉者為靈人
不信者將身沒九泉矣
上清六甲虛映之道當得至精至真之人乃
得行之既速致通降而靈氣易發久勤
修之坐在立止長生久視變化萬端行廚卒
致也

仿佛五神 游生三宫 窅空竟于常辈 守寂默以感通者 六甲之神不逾年而降已也 子能精修此道 必破券登仙矣 信而奉者为灵人 不信者将身没九泉矣 上清六甲虚映之道 当得至精至真之人 乃得行之 行之既速 致通降而灵气易发 久勤修之 坐在立亡 长生久视 变化万端 行厨卒致也

29

九疑真人韓偉遠普受此方於中岳宋德玄

德玄者周宣王時人服此靈飛六甲得道账

一日行三千里數變形為鳥獸得真靈之道

今在嵩高偉遠久隨之乃得受法行之道成

今豪九疑山其女子有郭勺藥趙愛見王魯

連等並受此法而得道者復數十人或遊玄

州或豪東華方諸臺今見在也南岳魏夫人

言此云郭勺藥者漢度遼將軍陽平郭騫女

九疑真人韩伟远　昔受此方于中岳宋德玄　德玄者
周宣王时人　服此灵飞六甲得道　能一日行三千里　数变形为鸟兽　得真灵之道　今在嵩高　伟远久随之　乃得受法　行之道成
今处九疑山　其女子有郭勺药　赵爱儿　王鲁连等　并受此法而得道者　复数十人　或游玄洲　或处东华方诸台　今见在也　南岳魏夫人言此云　郭勺药者　汉度辽将军阳平郭骞女

也少好道精誠真人因授其六甲趙愛兒者

幽州刺史劉虞別駕漁陽趙該姉也好道得

尸解後又受此符王魯連者魏明帝城門校

尉范陵王伯緬女也亦學道一旦忽委壻李

子期入陸渾山中真人又授此法子期者司

州魏人清河王傳者也其常言此婦狂走云

一旦失所在

上清六甲靈飛隱道服此真符遊行八方符

也　少好道　精诚真人因授其六甲　赵爱儿者　幽州刺史刘虞　别驾渔阳赵该姊也　好道　得尸解　后又受此符　王鲁连者　魏明帝城门校尉范陵王伯纲女也　亦学道　一旦忽委婿李

子期　入陆浑山中　真人又授此法　子期者　司州魏人　清河王传者也　其常言此妇狂走　云一旦失所在　上清六甲灵飞隐道　服此真符　游行八方　行

31

此真書當得其人按四極明科傳上清內書
者皆列盟奉贄啓誓乃宣之七百年得付六
人過年限足不得復出洩也其受符皆對齋
七日贄有經之師上金六兩白素六十尺金
鐶六雙青絲六兩五色繒各廿二尺以代翦
髮歃血登壇之誓以盟奉行靈符玉名不洩
之信矣違盟負信三祖父母獲風刀之考詣
積夜之河捷蒙山巨石填之水津有經之師

此真書　當得其人　按四極明科　傳上清內書者　皆列盟奉贄　啓誓乃宣之　七百年得付六人　過年限足　不得復出泄也　其受符　皆對齋七日　贄有經之師上金六兩　白素六十尺　金鐶六雙　青絲六兩　五色繒各廿二尺　以代翦髮歃血登壇之誓　以盟奉行靈符玉名不泄之信矣　違盟負信　三祖父母獲風刀之考　詣積夜之河　搋蒙山巨石　填之水津　有經之師

32

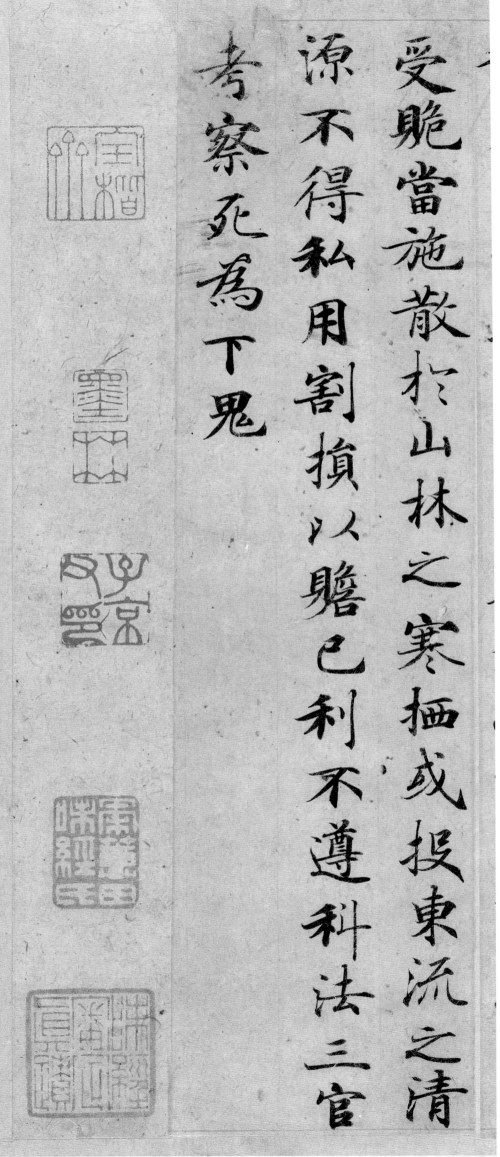

受貤 當施散於山林之寒栖 或投東流之清源 不得私用割損 以贍己利 不遵科法 三官考察 死為下鬼

《灵飞经》原文及译文

琼宫五帝内思上法

常以正月、二月甲乙之日，平旦，沐浴斋戒，入室东向，叩齿九通。平坐，思东方东极玉真青帝君，讳云拘，字上伯。衣服如法，乘青云飞舆，从青要玉女十二人，下降斋室之内，手执通灵青精玉符，授与兆身。兆便服符一枚，微祝曰：

青上帝君，厥讳云拘。锦帔青裙，游回虚无。上晏常阳，洛景九嵎。下降我室，授我玉符。通灵致真，五帝齐躯。三灵翼景，太玄扶舆。乘龙驾云，何虑何忧。逍遥太极，与天同休。

毕，咽炁九咽。止。

琼宫五帝内思上法

常在正月、二月间的甲乙日清晨，沐浴斋戒，进入斋室面向东方，叩齿九次。安坐，心念东方东极玉真青帝君，讳名云拘，字上伯。他衣冠整肃，乘坐着青云飞车，侍从青腰玉女十二人，从天降入斋室之中，他手持通灵青精玉符，授予修行者。修行者就服用仙符一枚，并暗中祷告道：

东方青帝君，其名讳云拘。身着锦帔裙，出入虚无境。在上享常阳，祥光照九方。从天降我室，亲授我仙符。通灵而得道，五帝并驾驱。日月星分列，玉女盘旋上。乘龙驾飞云，无虑也无忧。逍遥仙界中，与天同福寿。

祷告结束，服气九次。停止。

四月、五月丙丁之日，平旦，入室南向，叩齿九通。平坐，思南方南极玉真赤帝君，讳丹容，字洞玄。衣服如法，乘赤云飞舆，从绛宫玉女十二人，下降斋室之内，手执通灵赤精玉符，授与兆身。兆便服符一枚，微祝曰：

赤帝玉真，厥讳丹容。丹锦绯罗，法服洋洋。出清入玄，晏景常阳。回降我庐，授我丹章。通灵致真，变化万方。玉女翼真，五帝齐双。驾乘朱凤，游戏太空。永保五灵，日月齐光。

毕，咽炁八过。止。

四月、五月间的丙丁日清晨，进入斋室面向南方，叩齿九次，安坐，心念南方南极玉真赤帝君，讳名丹容，字洞玄。他衣冠整肃，乘坐着赤云飞车，侍从绛宫玉女十二人，从天降入斋室之中，他手持通灵赤精玉符，授予修行者。修行者就服用仙符一枚，并暗中祷告道：

赤帝乃仙人，其名讳丹容。身着红锦罗，法衣自堂皇。出入清玄境，清静气常阳。飞来降我屋，亲授我仙符。通灵而得道，变化无穷尽。玉女

列仙班，五帝齐来迎。云中乘朱雀，逍遥游太空。五灵永和谐，与日月齐光。

祷告结束，服气九回。停止。

七月、八月庚辛之日，平旦，入室西向，叩齿九通。平坐，思西方西极玉真白帝君，讳浩庭，字素罗。衣服如法，乘素云飞舆，从太素玉女十二人，下降斋室之内，手执通灵白精玉符，授与兆身。兆便服符一枚，微祝曰： • P4

白帝玉真，号曰浩庭。素罗飞裙，羽盖郁青。晏景常阳，回驾上清。流真曲降，下鉴我形。授我玉符，为我致灵。玉女扶舆，五帝降辋。飞云羽翠，升入华庭。三光同晖，八景长并。 • P6

• P6

• P6

毕，咽炁六过。止。

七月、八月间的庚辛日清晨，进入斋室面向西方，叩齿九次，安坐，心念西方西极玉真白帝君，讳名浩庭，字素罗。他衣冠整肃，乘坐着素云飞车，侍从太素玉女十二人，从天降入斋室之中，他手持通灵白精玉符，授予修行者。修行者就服用仙符一枚，并暗中祷告道：

白帝亦真仙，大号是浩庭。身着素罗裙，翠羽饰车盖。清景气常阳，车驾回上清。飞仙从天降，下凡察我形。授我仙家符，为我通神灵。玉女盘旋起，五帝下车迎。乘云驾翠鸟，高升入天庭。日月星同辉，与八景永存。

祷告结束，服气六回。停止。

十月、十一月壬癸之日，平旦，入室北向，叩齿九通。平坐，思北方北极玉真黑帝君，讳玄子，字上归。衣服如法，乘玄云飞舆，从太玄玉女十二人，下降斋室之内，手执通灵黑精玉符，授与兆身。兆便服符一枚，微祝曰： • P6

北帝黑真，号曰玄子。锦帔罗裙，百和交起。徘徊上清，琼宫之里。回真下降，华光焕彩。授我灵符，百关通理。玉女侍卫，年同劫纪。五帝齐景，永保不死。 • P6

• P6、P8

毕，咽炁五过。止。

十月、十一月间的壬癸日清晨，进入斋室面向北方，叩齿九次。安坐，心念北方北极玉真黑帝君，讳名玄子，字上归。他衣冠整肃，乘坐着黑云飞车，侍从太玄玉女十二人，从天降入斋室之中，他手持通灵黑精玉符，授予修行者。修行者就服用仙符一枚，并暗中祷告道：

北帝为黑真，名号叫玄子。身着锦罗裙，百和香绕起。徘徊在天上，逍遥琼宫里。返真下凡尘，华光焕异彩。亲授我灵符，周身得通理。玉女环侍卫，年寿无穷极。五帝齐赐福，永保我不死。

祷告结束，服气五回。停止。

三月、六月、九月、十二月戊己之日，平旦，入室，向太岁，叩齿九通。平坐，思中央中极玉真黄帝君，讳文梁，字总归。衣服如法，乘黄云飞舆，从黄素玉女十二人，下降斋室之内，手执通灵黄精玉符，授与兆身。兆便服符一枚，微祝曰： • P8

• P8

P8
P8
P8

黄帝玉真，总御四方。周流无极，号曰文梁。五彩交焕，锦帔罗裳。上游玉清，徘徊常阳。九曲华关，流看琼堂。乘云骋辔，下降我房。授我玉符，玉女扶将。通灵致真，洞达无方。八景同舆，五帝齐光。

毕，咽炁十二过。止。

三月、六月、九月、十二月间的戊己日清晨，进入斋室，面向太岁星，叩齿九次。安坐，心念中央中极玉真黄帝君，讳名文梁，字总归。他衣冠整肃，乘坐着黄云飞车，侍从黄素玉女十二人，从天降入斋室之中，他手持通灵黄精玉符，授予修行者。修行者就服用仙符一枚，并暗中祷告道：

仙家数黄帝，一人领四方。周游无穷尽，字号叫文梁。五彩交相映，身着锦罗裳。天上游玉清，徘徊清阳境。天门重重过，漫游看玉堂。驾云纵马驰，下凡降我房。亲授我玉符，玉女还扶将。通灵得真道，洞彻远无方。同乘八景舆，与五帝齐光。

祷告结束，服气十二回。停止。

P8

灵飞六甲内思通灵上法

P10
P10
P10
P10
P10
P10
P10
P10

凡修六甲上道，当以甲子之日，平旦，墨书白纸"太玄宫玉女左灵飞一旬上符"。沐浴清斋，入室，北向六拜，叩齿十二通，顿服十符，祝如上法。毕，平坐闭目，思太玄玉女十真人。同服玄锦帔、青罗飞华之裙。头并颓云三角髻，余发散垂之至腰。手执玉精神虎之符，共乘黑翻之凤、白鸾之车，飞行上清。晏景常阳，回真下降，入兆身中。兆便心念甲子一旬玉女，讳字如上。十真玉女悉降兆形，仍叩齿六十通，咽液六十过。毕，微祝曰：

P10、P12
P12
P12
P12
P12
P12

右飞左灵，八景华清。上植琳房，下秀丹琼。合度八纪，摄御万灵。神通积感，六气炼精。云宫玉华，乘虚顺生。锦帔罗裙，霞映紫庭。腰带虎书，络羽建青。手执神符，流金火铃。挥邪却魔，保我利贞。制敕众妖，万恶泯平。同游三元，回老反婴。坐在立亡，侍我六丁。猛兽卫身，从以朱兵。呼吸江河，山岳颓倾。立致行厨，金醴玉浆。收束虎豹，叱咤幽冥。役使鬼神，朝伏千精。所愿从心，万事刻成。分道散躯，恣意化形。上补真人，天地同生。耳聪目镜，彻视黄宁。六甲玉女，为我使令。

P12
P12

毕，乃开目。初存思之时，当平坐，接手于膝上。勿令人见，见则真光不一，思虑伤散。戒之。

凡是修炼本六甲上道，当在甲子那天清晨，以墨在白纸上书写"太玄宫玉女左灵飞一旬上符"。沐浴素食，进入斋室，向北六拜，叩齿十二遍，一次性服用该符十道，祷告依照前面的方法。完毕之后，安坐闭目，心念太玄玉女等十位仙人。她们一同身穿黑色锦帔、青罗飞花裙，头上都挽扎着三角髻，剩余的头发散垂到腰部。她们手持神虎之符，同乘黑凤和白鸾所拉的飞车，在天空飞行。她们常保清阳之气，真身下降凡尘，进入修行

36

者身中，修行者便心念甲子一旬玉女，名字如上文所述（原文缺）。十位玉女全部降入身中后，再叩齿六遍，咽唾液六十回。完成之后，再暗中祷告道：

左右灵飞部，八景在太清。上建炼丹房，阶下饰红玉。八方合法度，总领众生灵。神灵多感应，六气助炼精。云宫有仙女，飞天得长生。身着锦罗裙，彩霞映天宫。腰间带虎书，羽衣配青冠。手中执神符，火铃涂泥金。挥斥邪魔去，保我享太平。制服众妖怪，万恶皆除净。同游三元中，返老还童婴。座中忽不见，侍我有六丁。猛兽来卫身，随从有神兵。呼吸动天地，山岳为崩倾。招手得酒食，琼浆杯中盈。收拾虎与豹，怒时斥幽冥。役使诸鬼神，收服众妖精。所欲可从心，万事易完成。分身千百处，任意变外形。升天补仙班，与天地同生。耳聪目如镜，明了大道成。六甲与玉女，听从我使令。

祷告完毕才能睁开眼睛。最初用心观想的时候，应当安坐，扶手于膝盖上。不要让人看见，看见了就会造成真光不纯，思维散乱，一定要防备这点。

甲戌日，平旦，黄书"黄素宫玉女左灵飞一旬上符"。沐浴入室，向太岁六拜，叩齿十二通，顿服一旬十符，祝如上法。毕，平坐闭目，思黄素玉女十真。同服黄锦帔、紫罗飞羽裙，头并颓云三角髻，余发散之至腰。手执神虎之符，乘九色之凤、白鸾之车，飞行上清。晏景常阳，回真下降，入兆身中。兆便心念甲戌一旬玉女，讳字如上。十真玉女悉降兆形，仍叩齿六通，咽液六十过。毕，祝如前太玄之文。 • P12

• P14

甲戌那天清晨，以黄色的笔书写"黄素宫玉女左灵飞一旬上符"。沐浴后进入斋室，向太岁六拜，叩齿十二遍，一次性服用该符十道，祷告依照前面的方法。完毕之后，安坐闭目，心念黄素玉女等十位仙人。她们一同身穿黄色锦帔、紫罗飞羽裙，头上都挽扎着三角髻，剩余的头发散垂到腰部。她们手持神虎之符，同乘九色彩凤和白鸾所拉的飞车，在天空飞行。她们常保清阳之气，真身下降凡尘，进入修行者身中。修行者便心念甲戌一旬玉女，名字如上文所述（原文缺）。十位玉女全部降入身中后，再叩齿六遍，咽唾液六十回。完成之后，再按前面那篇"太玄玉女"的祝词祷告。

甲申之日，平旦，白书黄纸"太素宫玉女左灵飞一旬上符"。沐浴入室，向西六拜，叩齿十二通，顿服一旬十符，祝如上法。毕，平坐闭目，思太素玉女十真。同服白锦帔、丹罗华裙，头并颓云三角髻，余发散之至腰。手执神虎之符，乘朱凤白鸾之车，飞行上清。晏景常阳，回真下降，入兆身中。兆便心念甲申一旬玉女，讳字如上。十真玉女悉降兆形，仍叩齿六通，咽液六十过。毕，祝如太玄之文。

甲申那天清晨，以白色的笔在黄纸上书写"太素宫玉女左灵飞一旬上符"。沐浴后进入斋室，向西方六拜，叩齿十二遍，一次性服用该符十道，祷告依照前面的方法。完毕之后，安坐闭目，心念太素玉女等十

位仙人。她们一同身穿白色锦帔、红罗花裙，头上都挽扎着三角髻，剩余的头发散垂到腰部。她们手持神虎之符，同乘朱凤和白鸾所拉的飞车，在天空飞行。她们常保清阳之气，真身下降凡尘，进入修行者身中。修行者便心念甲申一旬玉女，名字如上文所述（原文缺）。十位玉女全部降入身中后，再叩齿六遍，咽唾液六十回。完成之后，再按前面那篇"太玄玉女"的祝词祷告。

甲午之日，平旦，朱书"绛宫玉女右灵飞一旬上符"。沐浴入室，向南六拜，叩齿十二通，顿服一旬十符，祝如上法。毕，平坐闭目，思绛宫玉女十真。同服丹锦帔、素罗飞裙，头并颓云三角髻，余发散之至腰。手执玉精金虎之符，乘朱凤白鸾之车，飞行上清。晏景常阳，回真下降，入兆身中。兆便心念甲午一旬玉女，讳字如上。十真玉女悉降兆身，仍叩齿六通，咽液六十过。毕，祝如太玄之文。

　　甲午那天清晨，以红色的笔书写"绛宫玉女右灵飞一旬上符"。沐浴后进入斋室，向南方六拜，叩齿十二遍，一次性服用该符十道，祷告依照前面的方法。完毕之后，安坐闭目，心念绛宫玉女等十位仙人。她们一同身穿红色锦帔、白罗飞裙。头上都挽扎着三角髻，剩余的头发散垂到腰部。她们手持玉精金虎之符，同乘朱凤和白鸾所拉的飞车，在天空飞行。她们常保清阳之气，真身下降凡尘，进入修行者身中，修行者便心念甲午一旬玉女，名字如上文所述（原文缺）。十位玉女全部降入身中后，再叩齿六遍，咽唾液六十回。完成之后，再按前面那篇"太玄玉女"的祝词祷告。

甲辰之日，平旦，丹书"拜精宫玉女右灵飞一旬上符"。沐浴入室，向本命六拜，叩齿十二通，顿服一旬十符，祝如上法。毕。平坐闭目，思拜精玉女十真。同服紫锦帔、碧罗飞华裙，头并颓云三角髻，余发散之至腰。手执金虎之符，乘黄翮之凤、白鸾之车，飞行上清。晏景常阳，回真下降，入兆身中。兆便心念甲辰一旬玉女，讳字如上。十真玉女悉降兆身，仍叩齿六通，咽液六十过。毕，祝如太玄之文。

　　甲辰那天清晨，以红色的笔书写"拜精宫玉女右灵飞一旬上符"。沐浴后进入斋室，向自己的本命神六拜，叩齿十二遍，一次性服用该符十道，祷告依照前面的方法。完毕之后，安坐闭目，心念拜精玉女等十位仙人。她们一同身穿紫色锦帔、碧罗飞花裙，头上都挽扎着三角髻，剩余的头发散垂到腰部。她们手持金虎之符，同乘黄凤和白鸾所拉的飞车，在天空飞行。她们常保清阳之气，真身下降凡尘，进入修行者身中。修行者便心念甲辰一旬玉女，名字如上文所述（原文缺）。十位玉女全部降入身中后，再叩齿六遍，咽唾液六十回。完成之后，再按前面那篇"太玄玉女"的祝词祷告。

甲寅之日，平旦，青书"青要宫玉女右灵飞一旬上符"。沐浴入室，向东六拜，

叩齿十二通，顿服一旬十符，祝如上法。毕，平坐闭目，思青要玉女十真。同服紫锦帔、丹青飞裙，头并颓云三角髻，余发散之至腰。手执金虎之符，乘青翮之凤，白鸾之车，飞行上清。晏景常阳，回真下降，入兆身中。兆便心念甲寅一旬玉女，讳字如上。十真玉女悉降兆身，仍叩齿六通，咽液六十过。毕，祝如太玄之文。

甲寅那天清晨，以绿色的笔书写"青腰宫玉女右灵飞一旬上符"。沐浴后进入斋室，向东方六拜，叩齿十二遍，一次性服用该"一旬上符"十道，祷告依照前面的方法。完毕之后，安坐闭目，心念青腰玉女等十位仙人。她们一同身穿紫色锦帔、丹青飞裙，头上都挽扎着颓云三角髻，剩余的头发散垂到腰部。她们手持金虎之符，同乘青凤和白鸾所拉的飞车，在天空飞行。她们常保清阳之气，真身下降凡尘，进入修行者身中。修行者便心念甲寅一旬玉女，名字如上文所述（原文缺）。十位玉女全部降入身中后，再叩齿六遍，咽唾液六十回。完成之后，再按前面那篇"太玄玉女"的祝词祷告。

行此道，忌淹污、经死丧之家，不得与人同床寝，衣服不假人，禁食五辛及一切肉。 •P20
又对近妇人尤禁之甚，令人神丧魂亡，生邪失性，灾及三世，死为下鬼。常当烧香 •P20
于寝床之首也。

修行本道法，忌讳身体浸没污水，或经过办丧事的人家，不得与人同床睡觉，衣服也不能借给别人，禁止进食韭蒜等"五辛"以及所有的肉类。另外，对于亲近妇人尤其要绝对禁止，否则，会让人丢失心神和灵魂，产生邪气，精神错乱，伤害到三代人，死后作地狱之鬼。应当经常在睡觉的床头烧香。

上清琼宫玉符，乃是太极上宫四真人所受于太上之道。当须精诚洁心，澡除五累， •P20
遗秽污之尘浊，杜淫欲之失正。目存六精，凝思玉真。香烟散室，孤身幽房。积毫累著， •P20
和魂保中。仿佛五神，游生三宫。豁空竞于常辈，守寂默以感通者，六甲之神不逾 •P20
年而降已也。子能精修此道，必破券登仙矣。信而奉者为灵人，不信者将身没九泉矣。 •P22

《上清琼宫灵飞六甲左右上符》乃是上清灵宝天尊传授给太极上宫四真人的道法。修习它必须真诚专一、心灵纯净，洗除各种拖累，抛弃肮脏的尘世俗念，杜绝性欲以免迷失正道。应眼涵"六精"，凝思玉真仙境。使香烟满室，独居幽静之所。积细微，成显著，调精魄，养内腑。隐约有五脏之神，游移于"三宫"之间。在平常处打开虚静之境，守持寂寞以感通上天，这样，六甲神不超过一年便能降临。你若能够精心修持此道法，必会飞升成仙。笃信而奉行它的可为仙人，不相信的将会身殁于九泉之下。

上清六甲虚映之道，当得至精至真之人，乃得行之。行之既速，致通降而灵气 •P22
易发。久勤修之，坐在立亡，长生久视，变化万端，行厨卒致也。 •P22

《上清琼宫灵飞六甲左右上符》所涵的虚实变化之道，须得最精诚、最淳真的人，才能修炼它。修行可以迅速通滞降淤而仙灵之气易于生发。长久勤奋地修炼它，能来去随心，长生不老，变化万端，酒食可突然招来。

P22
P22
P22
P22

九疑真人韩伟远，昔受此方于中岳宋德玄。德玄者，周宣王时人，服此灵飞六甲得道。能一日行三千里，数变形为鸟兽，得真灵之道，今在嵩高。伟远久随之，乃得受法，行之道成，今处九疑山。其女子有郭芍药、赵爱儿、王鲁连等，并受此法而得道者，复数十人。或游玄洲，或处东华方诸台，今见在也。

九疑真人韩伟远当初在中岳嵩山的宋德玄那里得到了这个修炼之方。宋德玄是周宣王在位时的人，他就是服用此符文得道的。他能一天走三千里路，经常变成鸟兽之形，已修得神仙之道，现在他还住在嵩山。韩伟远长期跟随宋德玄，才得以获授此道法，修炼并获得成功，现在他住在九嶷山。韩伟远的女弟子有郭芍药、赵爱儿、王鲁连等人，一起获授此法并得道的还有数十人。得道后，他们有的优游于北海玄洲，有的住在东华帝君的方诸台，现在都还活着。

P22、P24
P24
P24
P24
P24
P24

南岳魏夫人言此云：郭芍药者，汉度辽将军阳平郭骞女也，少好道，精诚真人因授其六甲。赵爱儿者，幽州刺史刘虞，别驾渔阳赵该姊也，好道，得尸解，后又受此符。王鲁连者，魏明帝城门校尉范陵王伯纲女也，亦学道，一旦忽委婿李子期。入陆浑山中，真人又授此法。子期者，司州魏人，清河王传者也。其常言此妇狂走，云一旦失所在。

南岳魏夫人谈论这些人时说，郭芍药是汉代度辽将军阳平人郭骞的女儿，她从小就喜欢道术，精诚真人因此传授六甲灵飞之术给她。赵爱儿是幽州刺史刘虞的妻子，别驾渔阳人赵该的姐姐，她也喜欢道术，尸解成仙，后来又学习了此术。王鲁连是魏明帝时城门校尉范陵人王伯纲的女儿，也学道术，后来下嫁给了李子期。她到陆浑山里去，真人又传授这个法术给她。李子期是司州的魏国人，清河王的辅佐之人。他常说王鲁连总是乱跑，突然有一天不知去了哪里。

上清六甲灵飞隐道，服此真符，游行八方。行此真书，当得其人。按四极明科，传上清内书者，皆列盟奉赆，启誓乃宣之。七百年得付六人，过年限足，不得复出泄也。其受符，皆对斋七日，赆有经之师上金六两、白素六十尺、金镮六双、青丝六两、五色缯各廿二尺，以代剪发歃血登坛之誓，以盟奉行灵符玉名不泄之信矣。违盟负信，三祖父母获风刀之考，诣积夜之河，搛蒙山巨石，填之水津。有经之师受赆，当施散于山林之寒栖，或投东流之清源，不得私用割损，以赡己利。不遵科法，三官考察，死为下鬼。（此段为刻帖中缺失部分，参见四十三行墨迹本）

"上清六甲灵飞"之秘术，服用这道仙符，能游走四面八方。这本仙书，应该由合适的人来修行。按照《太真玉帝四极明科经》的要求，

凡是传习上清经书的人，都需要定下盟约、进献资财，发誓之后才能学习。七百年只能传授六个人，过了期限就不得再出去泄露天机。接受符命的人，都得持斋七天，敬奉传授经书的师傅上等黄金六两、百色生绢六十尺、黄金手镯六双、青绿丝绳六两、五种颜色的丝绸各二十二尺，以代替剪发歃血登坛发誓，以定下奉行神符玉名不泄露的誓约。谁违反背弃誓约，他的三祖父母将会遭受风刀刺身的拷打，前往长夜之河，搬运蒙山的巨石，填在水边。授经的师傅接受财物后，应当布施给山林里的贫居之人，或者丢入东流的清源里，不得私用减损，来赡养自己。如果不遵守这些戒律，三官天帝一旦考察知晓，必将其罚为地狱之鬼。

上清琼宫阴阳通真秘符

每至甲子及余甲日，服"上清太阴符"十枚，又服"太阳符"十枚。先服"太阴符"也，勿令人见之。"宁与人千金，不与人六甲阴"，正此之谓。服二符，当叩齿十二通，微祝曰：

五帝<u>上真</u>，六甲<u>玄灵</u>。阴阳二炁，<u>元始</u>所生。<u>总统万道</u>，<u>捡灭游精</u>。<u>镇魂固魄</u>， • P26
<u>五内华荣</u>。常使六甲，运役六丁。为我<u>降真</u>，飞云紫轶。乘空<u>驾浮</u>，上入<u>玉庭</u>。 • P26

毕，服符。咽液十二过，止。

　　每到甲子以及剩余的甲日，就服用"上清太阴符"十枚，再服用"太阳符"十枚。要先服用"太阴符"，服用时，不要让任何人看见。俗话说："宁可给人千两金，不可给人六甲阴符"，正是这个意思。服用两种符之后，叩齿十二遍，暗中祈祷道：

　　五帝是真仙，六甲亦神灵。阴阳二气者，本原所化生。总领一切物，收拾游离心。安定魂与魄，五脏得康荣。常命六甲神，还可使六丁。为我降真身，飞云下紫轶。凌空驾飞车，升入仙人庭。

　　祷告之后，再服用仙符，咽唾液十二回。结束。

（图样）阳符。（图样）阴符。

（图样）朱书。太玄玉女灵珠，字承翼。

（图样）墨书。太玄玉女兰修，字清明。

右此六甲阴、阳符，当与"六甲符"<u>俱服</u>。阳曰"朱书符"，阴曰"墨书符"。 • P26
祝<u>如上法</u>。

　　（图样）阳符。（图样）阴符。

　　（图样）朱书。太玄玉女灵珠，字承翼。

　　（图样）墨书。太玄玉女兰修，字清明。

　　前面这些六甲阴符和阳符应当与"六甲符"一起服用。阳符就是"朱书符"，阴符就是"墨书符"。祷告的方法跟前面一样。

欲令人恒斋戒，忌血秽。若<u>污慢</u>所奉，不尊道法者，<u>殒</u>为下鬼。<u>敬护之者长生</u>， • P27
<u>晢泄</u>之者<u>凋零</u>。吞符咀嚼，取朱字之<u>津液</u>而吐出<u>滓</u>，<u>著</u>香火中，勿符纸<u>内胃</u>中也。 • P27

需要长期坚持斋戒，禁忌血水弄脏经书。如果有玷污怠慢了所敬奉的神祇、不遵守道法的人，死后会被罚为地狱之鬼。尊敬护持经书的可得长生不老，私自泄露经文的丧亡衰败。在吞服神符时要用牙齿磨碎，吞服红字的唾液，吐出残渣，贮存在香火炉内，不要将符纸吞入胃中。

参考文献：

1.中国道教协会、苏州道教协会编：《道教大词典》，北京：华夏出版社1994年版。

2.夏征农主编：《辞海·词语分册》，上海：上海辞书出版社1988年版。

3.中华书局编辑部编：《康熙字典》，北京：中华书局1980年版。

4.罗竹风主编：《汉语大词典》，上海：汉语大词典出版社1986年至1993年版。

鉴藏印章选释

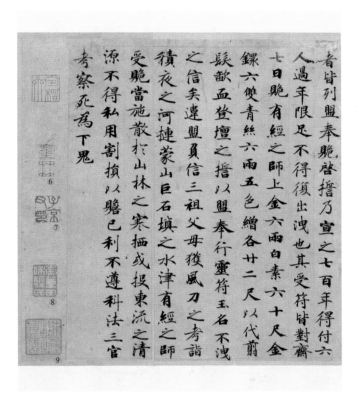

③	②	①
天 树	翁万戈鉴赏 （翁万戈，翁同龢的后代，美国华裔社会活动家。翁同龢，清代政治家、书法家、收藏家。）	宝楷斋

⑨

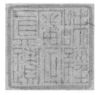

味经审定真迹

④

淮　海

⑤

江　表

⑥

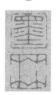

墨　林

（项元汴，字子京，号墨
林，明代收藏家、鉴赏家、
书画家。）

⑦

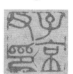

子京父印

⑧

秦蕙田味经氏

（秦蕙田，字树峰，号味
经，清代官员、学者。）